# 孔德成先生法書

藝術家

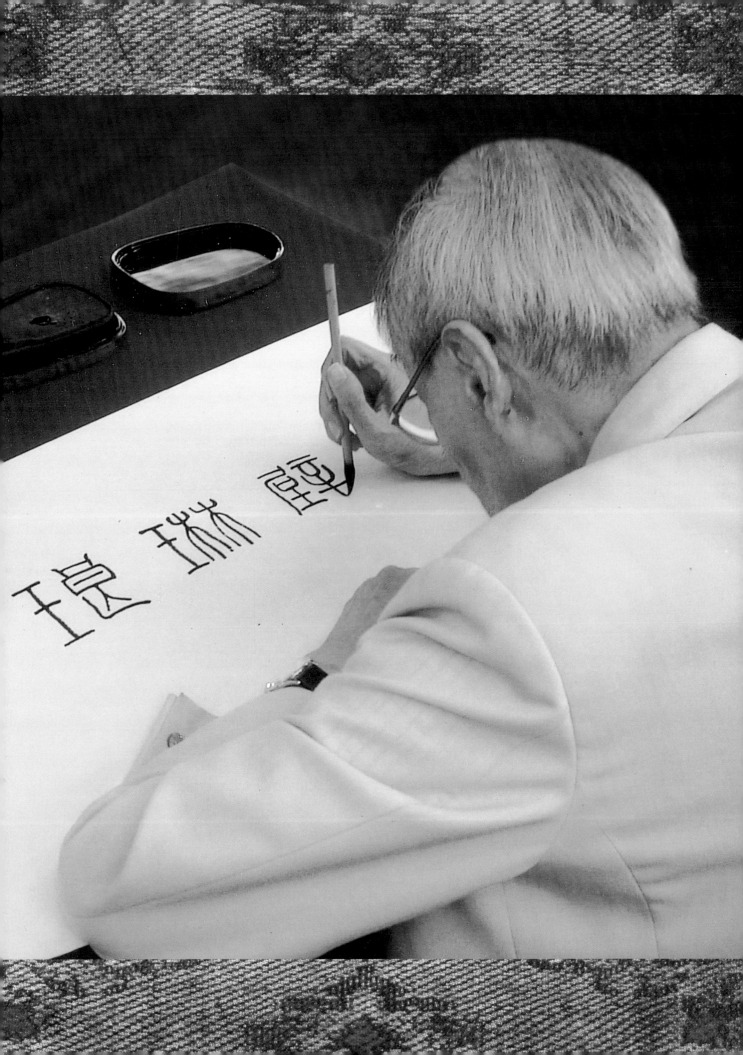

孔德成先生法書

# 【序 文】

「十年生死兩茫茫，不思量，自難忘。」

轉眼間，爺爺孔德成先生已離開我們十年了，十年生死，我擔任大成至聖先師奉祀官業已邁向第十個年頭。兒時，爺爺和父親對我們的教育均十分民主尊重，從沒有過多的特別要求。這十多年來，自從意識到自己所背負的歷史及家族責任，從旁人包括母親、親友、還有來自世界各地爺爺的眾弟子及儒學同道之中，以及自我精進儒學的道路上，越來越意識到積極推動儒家孔子學說「仁愛忠恕」的精神，對於當今社會有多麼重要及必須的使命和意義，同時也對相處三十多年的爺爺與家族有更深層的理解與認識。

爺爺一生雖一再歷經戰亂顛簸、歷史更替，飽受身心及現實的內憂外患，亦未曾因外務與紛亂，棄書於不顧，讀書、教書始終是他一生最大的樂趣與興趣所在，也是其終其一生的理想與志業，爺爺於臺灣各大學院校任教逾半世紀，作育無數英才。

為紀念爺爺百年誕辰，我們決定出版《孔德成先生文集》、《孔德成先生日記》及《孔德成先生法書》等著作，文集則包括論文、演講和雜文等；日記是爺爺於抗戰時期在重慶的記述；法書是他寫給家人、友人和學生的作品，各種書體的法書可以看出爺爺書藝的非凡造詣。這段期間非常感謝臺大文學院葉國良教授及其學生黃澤鈞先生和鄭心如女士所作的資料蒐錄整理與校對，還有藝術家出版社何政廣發行人及其團隊的鼎力協助，這三本著作才得以順利出版。

爺爺生於山東曲阜，自小生活在孔府，他在傳統私塾紮實的詩書禮樂養成教育之下成長，爺爺身為一名中文學者，於《儀禮》、金文與儒家思想的講述和研究，均有重要、不可磨滅的成果與歷史意義，包括八、九零年代於世界各國、大學院校所做的演說、對儒家學說於現今世事的再現與傳承，皆在這次的文集裡作了主要的收錄。至於爺爺個人於抗戰時期在重慶的日記，相信不只對民國近代史顯得意義非凡，於我及孔氏家族而言更顯珍貴。

記得日記裡最常出現的字句，莫過於「終日讀書」、「圍爐讀書」，夜涼如水的日子，亦可見年少的爺爺記下「夜深時腹餓，小食，擁衾閱《綱鑑·五代紀》數葉而睡。……」讀至此不禁會心一笑，想及爺爺夜深時吃消

夜，躲在被子裡，仍是在讀書；又見爸爸剛出生時，爺爺「在街上為益兒買魚肝油精一瓶，價六十元，可謂昂矣。並在藥房配助消化藥水一瓶，在國貨公司裁小衣料兩身，為鄂女買糖果點心多種……」可見時常被稱為「孔聖人」的爺爺，在生活中不僅沒有架子，亦不見讀書人常於生活自處上的生疏，處處可見其投入生活的熱情及對家人無微不至的柔情體貼，一如我記憶裡爺爺的樣子。

爺爺身為遺腹子，與動亂時代一路走來，拂了一身還滿的哀愁，於日記裡亦表露無遺，總是在一些看似平凡熱鬧如過年這樣的日子裡，爺爺在一盞點亮的燈底下寫著「聽人家放爆竹聲，不盡天涯流落之感」。縱使彼時尚年輕，心境上的蒼老顯露無遺，無怪乎如「亂山殘雪夜，孤獨異鄉人」這樣的詩句，每每撩動的不只是思鄉的心弦，更有對身世的慨歎。

爺爺一生顛沛流離，卻始終堅守道統，作育英才，弘揚儒學不遺餘力，讀書講課直到生命的最後，始終是他一生的堅持與執著。

儒學作為中華文化幾千年來哲學與道德倫理的基礎，於今日社會亦有其積極的意義和大力推廣的必要。爺爺曾於上世紀講演時闡述「孔子雖然是兩千多年以前的人，但孔子的思想卻永遠是新穎的。孔子的思想建立於仁。仁

者，即人也，為人之道也；是即人與人之間的一種維繫。不管將來國家怎樣進步，不管未來世界的物質文明怎樣發達，人永遠是人，人永遠應盡到一種人的責任，人要在這社會處下去，永遠要保持孔子的『仁愛忠恕』寬大慈愛精神。」此言於二十一世紀的今天，仍然同樣受用，世界雖然日新月異，但人與人之間的互動須秉持的博愛、信賴、忠實、勇氣、容忍及智慧，依然不變，甚至在科技發達的今日，更加需要我們積極的思考與學習。

在爺爺孔德成先生百年誕辰前夕，出版先生的三本著作，文集、日記及法書，實對孔氏家族與全球儒學研究者都有著重要而深刻的意義。再次感謝葉國良教授及藝術家出版社的大力協助，與期間為相關事項出力的學者、友人與宗親，垂長衷心拜謝。

謹借此序，深深表達對爺爺孔德成先生永遠的敬愛與懷念。

中華民國一〇七年十月

孔垂長 謹序

# 【弁言】

孔德成先生，民國九年生於山東省曲阜縣孔府，字玉汝，號達生，後以達生為字。孔子七十七世嫡長孫，歷任大成至聖先師奉祀官、國立故宮中央博物院聯合管理處主任委員、考試院院長等職，卒於民國九十七年，享壽八十九歲。生平詳傳記《儒者行—孔德成先生傳》一書（臺北聯經出版）。

先生既生於聖人之家，幼年即受師長嚴格督導裁成，蓋無日不進德修業，所謂學不厭者也。故自弱冠以前，已飽讀經籍，多能成誦，且能論述古文獻矣。其抗戰時期《日記》，持論有據，不知者以為出老儒手。

民國四十四年，先生受聘於國立臺灣大學中國文學及考古人類兩系，為兼任教授。此後講學不輟，垂五十三年，中外學子受其惠者無數，晚歲獲頒臺大名譽博士，可謂教不倦者也。

先生既執教上庠，而世人或謂之論著無多，其實先生好古敏求，為文至慎，故惜墨如金，而言必有中，曾撰〈說兕觥〉一文，僅千餘言，而已闡明

其器形似牛角，可決前人之疑。中央研究院史語所屆萬里先生惜其著墨太

簡，恐世人未悉其詳，乃別撰〈兕觥問題重探〉，詳述前文之發見，並附圖

為證，學界至今傳為佳話。

又先生於民國五十四至五十八年前後，接受東亞學會委託，規劃「儀禮

復原實驗小組」，指導研究生十餘人，從事古禮書專題研究，多年後完成，

其成果悉數歸之學生，由中華書局出版為《儀禮復原叢刊》系列。不僅如

此，先生復感於歷代禮學論著，其禮圖均屬平面，難以展示實況，今人既有

電影之發明，當可據以改為動態。唯當時格於大學法規，無法申請攝製經

費，先生乃商之友朋，舉債獨資率領諸生拍攝，終完成《儀禮·士昏禮》黑

白影片。功成，是為海內外首部經學電影，對於研究、教學大有創發之功，

故能享譽國際。其後畫質難免漸損，至民國八十九年，其弟子葉國良改製

為全彩3D動畫，研究成果乃得延續。足見先生不獨嫻熟古典，治學尤能創

發，沾溉後學，正無窮也。

茲逢先生百年誕辰，家屬等擬於國父紀念館舉辦紀念會及相關文物展

覽，謹先由弟子等整理出孔德成先生著作三種，同時出版，其一曰《孔德

成先生文集》，內容包括論文、演講、雜文等。其二曰《孔德成先生日記》

（民國二十七年八月至三十一年八月），主要為抗戰期間讀書日記，兼及時事、交遊等，係首次刊布，良足珍貴。其三曰《孔德成先生法書》，主要收錄中年以後墨迹。先生學從多師，書法及理學以前清侍讀學士莊陔蘭為師，自顏體入手，故渾厚沈穩，得者視為至寶，而代筆及贋品亦多，故該冊之編輯慎之又慎。

蓋先生一生之所成就，涵負多方，巍巍乎，浩浩乎，非弟子等所能贊述！故編輯三書，存其德業文章之迹，永為紀念云。

中華民國一〇七年十月

葉國良 謹述

# 孔德成先生法書・目次

15

孔府收藏

# 一‧風雨一盃酒／孔德懋

內容：風雨一盃酒，江山萬里心。

落款：二姐屬書，癸酉四月。弟德成於台北。

年份：一九九三年。

來源：孔德懋

風雨一盃酒

二姐屬書　癸酉四月

江山萬里心

弟德成於台北

19

獻唐曾獲魏平
樂亭矦印喜其嘉
名取以署室屬余書
額以字劣未敢執筆茲
獻唐將赴樂山故夜郎
地也此去荒蠻未卜何日
再得翦燭西窗共話巴
山夜雨聚首陪都匆匆
二載驪歌乍唱能無惜
別同仁皆有詩為餞余
愧不能詩且意亦多

## 二·王獻唐曾獲魏平樂亭矦印／王獻唐

內容：獻唐曾獲魏平樂亭矦印，喜其嘉名，取以署室，屬余書額，以字劣未敢執筆。茲獻唐將赴樂山，故夜郎地也，此去荒蠻，未卜何日再得翦燭西窗，共話巴山夜雨！聚首陪都，匆匆二載，驪歌乍唱，能無惜別？同仁皆有詩為餞，余愧不能詩，且意亦多為他人道盡，爰不顧其醜拙，書以應命，願借「平樂」二字以為祝云。

落款：三十一年十一月二十七日，猗蘭別墅雨窗并記。弟孔德成。

印章：達生、平樂亭矦。

年份：一九四二年。

來源：孔府。

其醜拙蕎百廳

命顧借苹樂二字

以為祝云

三十一年十一月二十七日

猜蘭別墅兩窗并記

弟孔德戈

三‧道千乘之國

內容：子曰：「道千乘之國，敬事而信，節用而愛人，使民以時。」

子贛問君子，子曰：「先行其言，而後從之。」

落款：甲子元日。孔德成。

印章：孔德成

年份：甲子，一九八四年。

來源：孔府

甲子元日　孔德成

四·小檻蒔花盆作圖／于蘇民

內容：小檻蒔花盆作圖，文窗借石几生雲。

落款：蘇民尊兄親家雅正。達生弟孔德成。

印章：孔德成

來源：孔府

小檻蒔花盡作圍

蘇氏學兄祝華雅正

文窗偕石几生雲

達生弟孔德成

25

# 五.劉長卿泠泠七弦上／于日江

內容：泠泠七弦上，靜聽松風寒。

古調雖自愛，今人多不彈。

落款：日江、王可賢伉儷。

印章：孔德成

來源：于日江

26

泠泠七弦上　靜聽松風寒　古調雖自愛　今人多不彈

曰汪王可賢仇儷

孔德成

## 六‧為天地立心／孔維寧

內容：為天地立心，為生民立命，為往聖繼絕學，為萬世開太平。

落款：書付維寧吳涯。壬午大暑中，於臺北碧潭寄寓。德成，時年八十有二。

印章：孔德成印

年份：壬午，二〇〇二年。

來源：吳涯

為天地立
心為生民
立命為往
聖繼絕學
為萬世開
太平 書付

雛寧吳涯

壬午大暑中於臺
北碧潭寄寫
銘成時年八十有二

29

## 七 · 延年益壽

內容：延年益壽

落款：維鄂吾兒六十生日。戊寅一九九八年一月十一日。父德成於台北。

年份：戊寅，一九九八年。

來源：孔維鄂

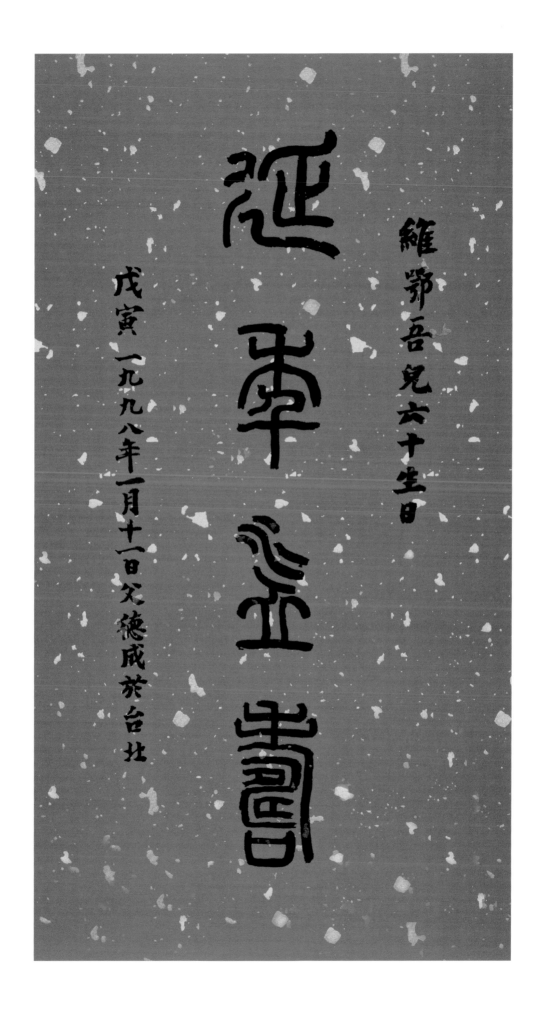

維鄂吾兄六十生日

延年益壽

戊寅一九九八年一月十一日父德成於台北

# 八・三人行必有我師焉

內容：三人行必有我師焉。擇其善者而從之，其不善者而改之。（衍「則」字）

入則孝，出則弟。謹而信，汎愛眾而親仁。行有餘力，則以學文。

落款：戊戌六月　孔德成。

年份：戊戌，一九五八年。

來源：孔府

三人行必有我師焉
則擇其善者而從
之其不善者而改
之

入則孝出則弟謹而
信汎愛眾而親仁行
有餘力則以學文
戊戌六月 孔德成

# 九‧德之不修／孔維寧

內容：德之不修，學之不講，聞義不能徙，不善不能改，是吾憂也。

落款：戊戌六月廿一日，恭彔祖訓，以勉寧兒。達生。

年份：戊戌，一九五八年。

來源：吳涯

德之不脩　學之不講　聞義不能徙　不善不能改　是吾憂也

祖訓以勖寧兒　達生

戊戌六月廿一日恭錄

十・忠信篤敬／孔垂長

內容：忠信篤敬

落款：垂長吾孫念之。德成。庚辰五月，台北。

印章：孔德成

年份：庚辰，二〇〇〇年。

來源：孔垂長

忠信篤敬

毋長吾孫念之

德成 庚辰五月台北

十一‧忠信篤敬／孔垂玖

內容：忠信篤敬

落款：垂玖吾孫念之。德成。庚辰五月，台北。

印章：孔德成

年份：庚辰，二○○○年。

來源：孔垂玖

忠信篤敬

與玖吾孫念之

德成 庚辰五月台北

39

# 十二‧忠信篤敬／孔垂永

內容：忠信篤敬

落款：垂永吾孫念之。德成。庚辰五月，台北。

印章：孔德成

年份：庚辰，二〇〇〇年。

來源：孔垂永

忠信篤敬

垂永吾孫念之

德成 庚辰五月台北

41

臺大師生收藏

# 十三‧即席詩／莊嚴

內容：誰言世路如滄海，闊地寬天流落身。

我醉狂歌君莫笑，憐君同是客中人。

落款：壬辰（一九五二）二月十六日，偕內子林君飲於慕陵賢梁孟鄉寓，醉後偶成，錄呈儷正。孔德成。

年份：壬辰，一九五二年。

來源：莊靈

註：「賢梁孟」即賢伉儷之意，典故出自孟光、梁鴻舉案齊眉之典。「林君」即孔德成妻子孫琪方，號林君，安徽壽州人。清末狀元、曾任工部、吏部、禮部尚書之孫家鼐之孫女。一九三五年一月十八日，二人結婚。孫家世代書香門第，門當戶對。

44

誰六世情如浪
海闊地寬天流
莫牛我醉狂歌
其莫吸憐君同
是當中人

壬辰三月十七日似句子林夫
飲样

慕陵曉梁電鄉寓醉收
好朱京星
曉台 孔德成

十四‧醉後試玉虹樓筆寫未谷詩／莊嚴

內容：說士甘於肉，擁書當作城。酒關開不易，鄉俗記偏清。歲氣東方早，花燈比春明。誰來相慰藉，獨坐到三更。到岸山無盡，連天水共青。閣憑岡勢壯，城帶海潮腥。重鎮樓船略，前圖夏禹經。眼前蓬島近，何處訪仙靈。百戰樓船地，三分霸氣豪。天橫江勢斷，山靜客星高。明月黃泥坂，秋風赤壁濤。看君飛動意，懷抱向風騷。靜後真如是，憂來或自疑。心空遺世早，學困得天遲。白日留詩卷，青山老鬢絲。故國二三子，尚有鹿門期。

來源：莊靈

年份：辛卯，一九五一年。

落款：醉後試玉虹樓筆寫未谷詩，贈慕陵尊兄存念。辛卯大雪前一日台中客廬，德成。

註：未谷，清代隸書名家桂馥也。亦擅詩，有《未谷詩集》。所謂「玉虹樓筆」，當是山東曲阜「扶興和筆莊」。扶興和筆莊原係湖南扶興和筆莊，係龔存禮於清光緒年間創立，長期為孔府做「貢筆」，乃是山東著名筆莊。下有家傳品種「書成換白鵝」、「文光射斗」、「橫掃千軍」，亦新開發「奎文閣」、「夢筆生花」、「晉唐小楷」、「神品玉龍」、「玉虹樓」、「狼毫瘦金」、「山馬」等三十二個新品種毛筆。孔德成先生一九五一年所試「玉虹樓筆」，當是從山東攜至臺灣之新開發孔府「貢筆」之一。乾隆時期，孔繼涑有《玉虹樓法帖》。「玉虹樓」乃其書樓之名，扶興和所新開發「玉虹樓筆」，以孔府樓閣為名，當是專為孔府所開發之新筆。龔家扶興和筆莊今日尚存，已傳承第五代，二〇一五年入選山東非遺名單之中。

説士甘榙肉攤書帶小城酒闒開不易鄉
俗記偏清歲氣東方早花燈比者明誰末
相尉蔣獨生到三更到鼻山喜盡連天
水共青閣倚圖勢壯塚畫下海游睡重
鎮樓船睇方圖夏禹經眼手蓬島近月
雲訪仙雪百戩樓好地三分彩美氣象
天楨江勢對山坳容達高明屏黃泥坂
秋色志辭濤香靈飛動宮悵抱向風
踏靜波生好覺夏末春目類一雲迭
世早學困得之運白日庭寫卷書心士
燮孫故園三二子尚有廉門期
醉後試玉胛樓筆寫客末容的記
華安後學兄春念
辛卯大雪手百呂仲寧房德成

## 十五・靜慕／莊嚴

內容：靜慕。

落款：六十三年正月四日，邀臺靜農、孔達生小酌於山堂。酒後上公試用壺筆書此二字，交夏生存之。六一翁漫識。

印章：「秋夢盦」。

年份：一九七四年。

來源：莊靈

註：孔德成書靜（農）慕（陵）二字，莊嚴跋云「六十三年正月四日邀臺靜農、孔達生小酌於山堂，酒後上公試用壺筆書此二字，交夏生存之」。據莊嚴一九七四年一月四日日記：「臺、孔來家晚飯，酒後談報載吾製壺筆事，無法自秘，取出使兩人一試。」又據莊嚴日記得知，一九七三年十二月三十一日中國時報及一九七四年一月三日國語日報均分別報導莊嚴新創壺筆之消息，故莊嚴稱「無法自秘，取出使兩人一試」。

48

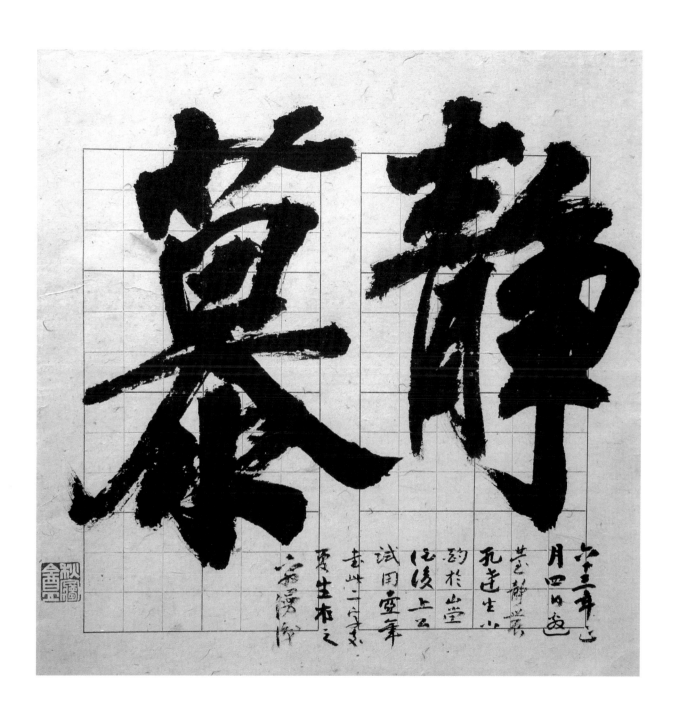

十六・賀莊嚴壽／莊嚴

內容：壽

落款：慕陵吾兄八秩初度。丁巳六月初八日，弟孔德成拜祝。

年份：丁巳，一九七七年。

來源：莊靈

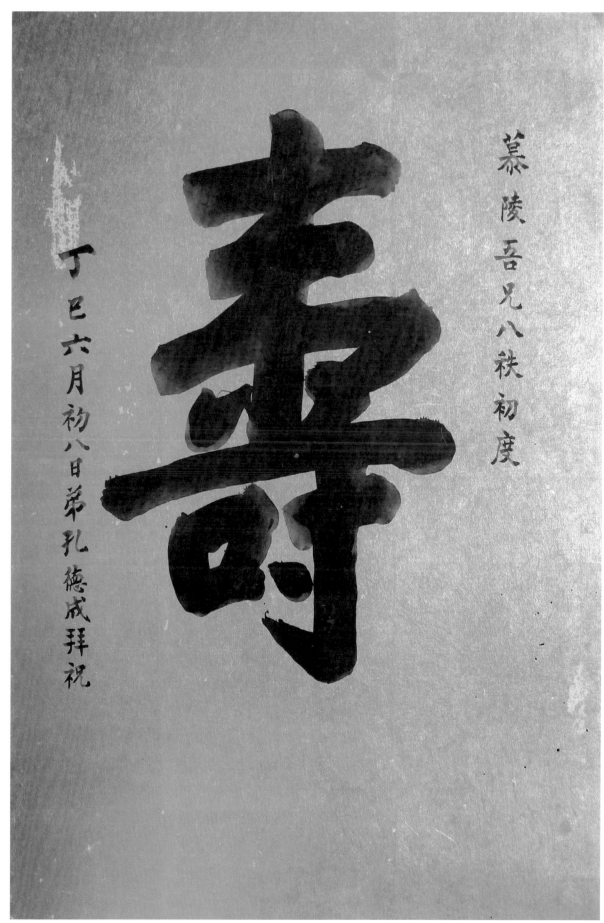

慕陵吾兄八秩初度

丁巳六月初八日弟孔德成拜祝

壽

十七・李白水國秋風夜／莊靈

內容：水國秋風夜，殊非遠別時。
　　　長安如夢裏，何日是歸期。

落款：莊靈世兄正之。孔德成。

來源：莊靈

永國煒屬夾牒非遠筋
時叕寒如鹿裏阿日是
歸期

53

十八・李白對酒不覺暝／陳夏生

內容：對酒不覺暝，落花盈我衣。
　　　醉起步溪月，鳥還人亦稀。

落款：夏生先生正之。孔德成。

來源：莊靈

對酒不覺暝落花盈我衣醉起步溪月鳥還人亦稀

夏聖先生正之

孔德成

## 十九・一簾花影雲拖地／彭毅

內容：一簾花影雲拖地，半夜書聲月在天。

落款：彭毅學娣清屬。甲子新正。孔德成。

年份：甲子，一九八四年。

來源：彭毅

一簾花影雲拖地

半夜書聲月在天

彭毅學姊清屬

甲子秋正孔德成

57

## 二十·紅門北去少人家／彭毅

內容：紅門北去少人家，路轉峰迴日已斜。

好是對松亭上坐，山坳遠看小桃花。

落款：庚午歲暮，彭毅女弟清屬。孔德成。

年份：庚午，一九九〇年。

來源：彭毅

紅門如古少人窺誰鑄峰迴
日已斜而是縈紆亭亭上雲山坳
遠看小桃花　庚午嵩遊

彭毅女弟清屬　孔德成

59

## 二·持志養氣／彭毅

內容：持志養氣

落款：訥君女弟，孔德成。

印章：孔德成

來源：孔府

註：訥君者，孔先生為彭毅教授所取之字。此件經彭毅轉贈吳涯。

持志養氣

訥君女弟
孔鏃

61

三一‧王昌齡秦時明月漢時關／何佑森

內容：秦時明月漢時關，萬里長征人未還。

但使龍城飛將在，不教胡馬渡陰山。

落款：庚午歲暮，佑森尊兄雅屬。孔德成。

年份：庚午，一九九〇年。

來源：李大平（何佑森夫人）

秦時明月漢時關萬里長
征人未還但使龍城飛將在
不教胡馬渡陰山

佑春學兄雅屬 孔德成

康午歲春

二三‧秋入海天鱸膾香／林文月

內容：秋入海天鱸膾香，結茅小住近錢塘。
　　　釣絲理罷魚翁懶，臥看寒潮送夕陽。

落款：文月學弟。乙巳夏，孔德成彔舊作。

年份：乙巳，一九六五年。

來源：林文月

64

秋入海天霞臉香珠翠小佳近

錢塘釣孫理罷釣舟寄懶臥香

寒湘遠千陽

文月譽甲乙巳夏孔

徐氏羅彥心

二四·淡淡長江水／齊益壽

內容：淡淡長江水，悠悠遠客情。
　　　落花相與恨，到地亦無聲。
落款：益壽弟酒後屬為書此。孔德成。
來源：齊益壽

浩浩長江水娘娘遠多情深

花相與恨到地有無聲

癸未于酒陵居芳書法

孔德成 [印]

## 二五‧萬馬無聲秋塞月／黃啟方

內容：萬馬無聲秋塞月，一鐙有味夜窗書。

落款：廿年前，與文安邢仲采先生卜鄰重慶歌樂山中，仲采告予銅山徐幼錚先生曾有此二句，每愛誦之。及至台島，其哲嗣道隣兄為其尊人年譜所录甚詳，獨怪此名句未箸，何耶?戊申七月十三日酒後，啟方屬字，偶憶及之，並為識語，孔德成。

印章：孔德成印　達生

來源：黃啟方

註：銅山徐幼錚，乃徐樹錚之筆誤。

68

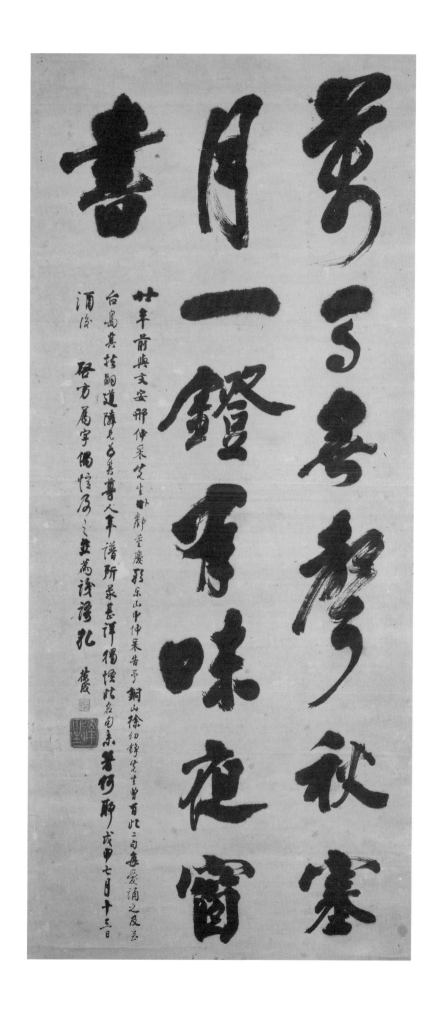

夢字考斷秋塞
朝月一盤香味夜窗
書

廿年前與文安邢伸宋先生卜鄰重慶郡樂山中伸宋告予銅山徐紅鋒先生嘗書此二句每愛誦之及丟台嶌甚捨翻道陳兄古其尊人年譜所錄甚詳獨憶此名自宋答行耶戌甲七月十三日

酒冷路方尾字偶憶及之且為譯譯扎

廣慶

二六‧拳石畫臨黃子久／黃景瑜

內容：拳石畫臨黃子久，膽瓶花插紫丁香。

落款：景瑜尊兄雅教。己酉長夏，弟孔德成。

年份：己酉，一九六九年。

來源：黃啟方

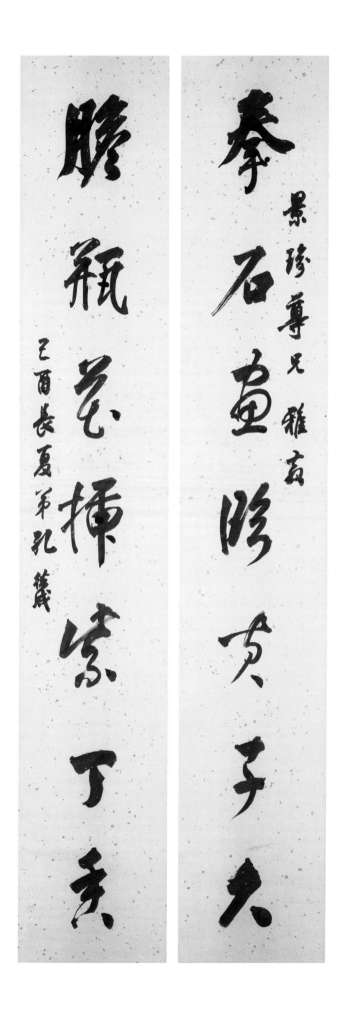

奉石畫臨貢子夫

景珍尊兄雅屬

勝瓶瓷插綠下秀

乙酉長夏第孔戩

71

二七‧李白青山橫北郭／關元廉

內容：青山橫北郭，白水遶東城。

此地一為別，孤蓬萬里征。

浮雲遊子意，落日故人情。

揮手自茲去，蕭蕭斑馬鳴。

落款：元廉先生正。孔德成。

來源：黃啟方

青山橫北郭白水繞東城此地一為別孤
蓬萬里征浮雲游子意落日故人情揮
手自茲去蕭蕭班馬鳴

元康先生正孔德議

## 二八・綠螘杯前聯句好／梅廣

內容：綠螘杯前聯句好，紅梅閣上鬥茶香。

落款：拓之仁兄暨臨生世姪女合巹嘉禮。戊午元月三日孔德成譔書敬賀。

年份：戊午，一九七八年。

來源：梅廣

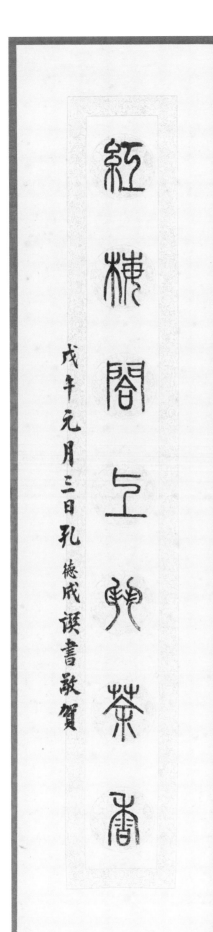

右聯：綠證梅花聯句

左聯：紅樓閣上飲茶香

拓之仁兄蓮　臨生世姊女合巹嘉禮

戊午元月三日孔德成謨書敬賀

二九‧樂禮敦詩／梅廣

內容：樂禮敦詩

落款：拓之吾兄屬書，希政。庚申四月十六日，達生孔德成。

年份：庚申，一九八〇年。

來源：梅廣

楚昷壹鼎

招之晉元廩忽書希政

庚●四月十六日達生孔德成

## 三十‧金石樂／張臨生

內容：金石樂。

落款：庚申四月十六日書為
臨生女弟。曲阜孔德成。

年份：庚申，一九八〇年。

來源：張臨生

金石樂

庚申四月十六日書為

晦生吾弟　曲弄孔徳成

79

# 三一・搜羅金石卑歐趙／梅廣

內容：搜羅金石卑歐趙，管領風騷辟杜韓。

落款：拓之學弟屬書。壬戌大暑，孔德成。

年份：壬戌，一九八二年。

來源：梅廣

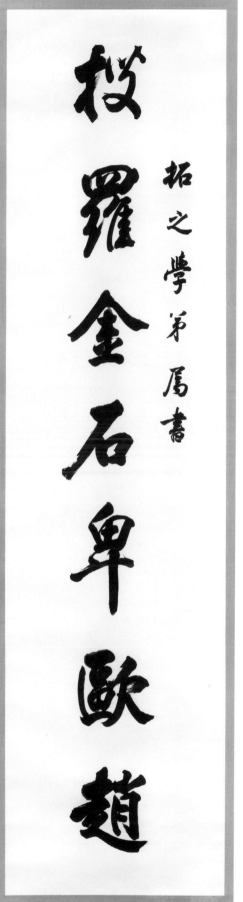

搜羅金石卑歐趙

拓之學弟屬書

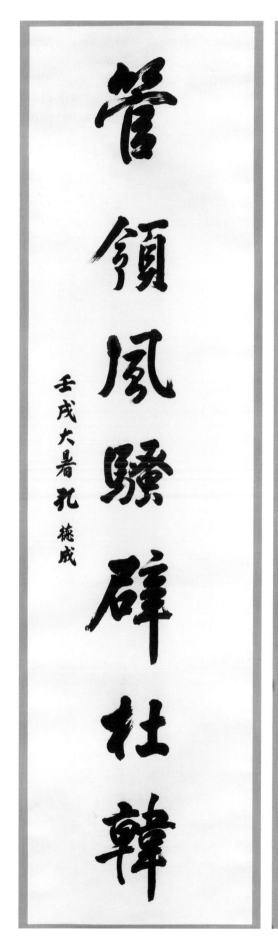

管領風騷辟杜韓

壬戌大暑孔德成

三一‧頌器銘／張臨生

內容：康侯丰　純祐　通祿　永令

落款：刺頌器字以為
　　　臨生女弟祝。
　　　甲子四月，臺北寓樓雨窗，孔德成。

年份：甲子，一九八四年。

來源：張臨生

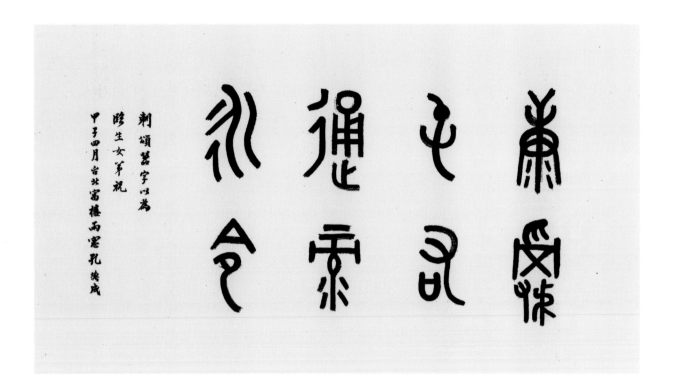

萧艾伴芝蘭

剌頌毉字以為

晦生女弟祝

甲子四月台北富樓而窓孔後成

# 三三・子雲亭著牘軒語／梅廣

內容：子雲亭著牘軒語，漱玉泉流翰墨香。

落款：拓之、臨生賢伉儷兩政。甲子元月。孔德成同客臺北。

年份：甲子，一九八四年。

來源：張臨生

乎雲高簪輶語

瀚玉宗流翰墨香

甲子元月孔德成同窗壽庵北

三四・小檻蒔花盆作圖／梅廣

內容：小檻蒔花盆作圖，文窗借石几生雲。

落款：拓之仁弟屬書，乙丑夏至，孔德成。

年份：乙丑，一九八五年。

來源：梅廣

小檻蒔花盆作圃

矢窗借石几生雲

拓之仁弟屬書

乙丑夏至孔德成

三五・李白朝辭白帝彩雲間／張臨生

內容：朝辭白帝彩雲間，千里江陵一日還。

兩岸猿聲啼不住，輕舟已過萬重山。

落款：臨生女弟。孔德成。

來源：張臨生

朝辭白帝彩雲間千里江陵
一日還兩岸猿聲啼不住輕舟
已過萬重山

曉生女弟
孔德成

三六·得金石趣／張光裕

內容：得金石趣，敦孝友行。

落款：光裕仁弟頃來台北，酒後索書，為譔八字遺之，道寔也。即希兩政。庚申四月十六夜。曲阜孔德成並記。

年份：庚申，一九八〇年。

來源：張光裕

復食石癕

元楷仁弟頌来磨北酒浚素書房撰

八字遺之適寒也即市

丙正

歡賣羽兆

康申四月十六夜曲阜於孔
德成並記

## 三七・妙筆生花／萬瑞雲

內容：妙筆生花。

落款：瑞雲賢弟妹，孔德成。

印章：孔德成

年份：庚申，一九八〇年。

來源：萬瑞雲

妙筆生花

瑞雲賢第妹

孔佑成

三八‧雪齋／張光裕

內容：雪齋

落款：庚申四月十六日，為光裕仁弟題。

孔德成書時同客臺北。

印章：孔德成

年份：庚申，一九八〇年。

來源：張光裕

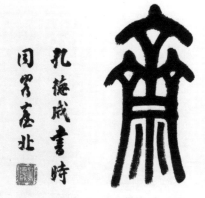

庚申四月十六日為

光裕仁弟題

孔德成書時

同客臺北

95

三九・彝鼎寶書羅几席／萬瑞雲

內容：彝鼎寶書羅几席，珊瑚玉格交枝柯。

落款：瑞雲女弟清屬。甲子正月。孔德成。

年份：甲子，一九八四年。

來源：萬瑞雲

奠鼎寶書羅几席

瑞雲女第清屬

珊瑚玉枝交茇柯

甲子正月孔德成

97

四十・言忠信行篤敬／郭肇藩・潘美月

內容：言忠信，行篤敬。

落款：肇藩、美月賢伉儷屬書。丁巳小雪後溫州街寫，達生孔德成。

印章：孔德成印

年份：丁巳，一九七七年。

來源：郭肇藩・潘美月

98

肇蘭美月
賢伉儷屬書
丁巳小雪灯温
州衍寫
達生孔德成

# 四一·翠柏寒雲拱畫樓／吳宏一

內容：翠柏寒雲拱畫樓，鼓聲催斷故宮秋。

　　　寫來一段蒼涼意，夢入秦淮說舊遊。

落款：庚戌大暑夜酒後，為宏一錄舊作。孔德成。

印章：孔德成印

年份：庚戌，一九七〇年。

來源：吳宏一

蒼柏寒雲樓盡攤鼓吹傷情
好寫秋窗來一枕涼蓑一夢
入秦淮說舊遊

康戌大暑夜酒後為
宏一孫彥心 孔懷

四二・無花無酒耐深秋／吳宏一

內容：無花無酒耐深秋，洒掃雲房且唱酬

　　　俠氣君能空紫塞，艷情人自說紅樓。

　　　逶遲把臂如今雨，得失關心此舊遊。

　　　彈指十三年已過，朱衣簾外亦回頭。

落款：張船山贈高蘭墅同年詩，錄詒

　　　宏一弟，辛酉春日孔德成時同客臺北。

印章：孔德成

年份：辛酉，一九八一年。

來源：吳宏一

春花喜酒耐涼秋洒掃雲房且唱酬倏忽光陰嗟索寞

幾情人自說經營遍述把臂於今雨乃失閣心此奮遊彈

捨十三年已過朱衣篇爲不回頭

張船山昭高蘭墅同年詩錄詒

宏一弟辛酉春日孔

祥咸時同窗處州

四三・畫閣聲和朝日鳳／周鳳五

內容：畫閣聲和朝日鳳，紅梅香浸素心人。

落款：鳳五、素清學弟合卺嘉禮。孔德成譔書敬賀。

來源：林素清

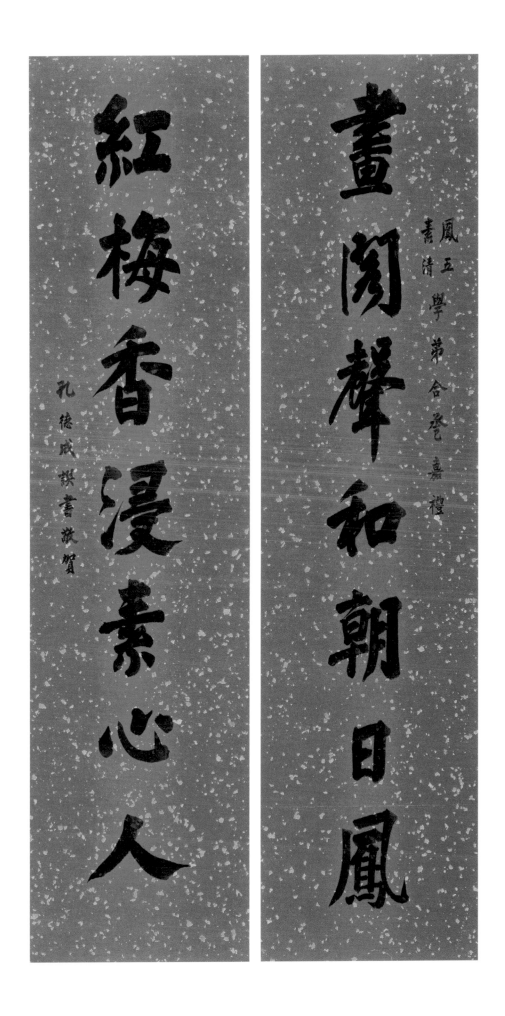

畫閣聲和朝日鳳
紅梅香浸素心人

鳳五學第合登嘉禮
素清學弟合登嘉禮

孔德成譔書敬賀

四四・常恥躬之不逮／周鳳五

內容：常恥躬之不逮，欲寡過而未能。

落款：鳳五仁弟。甲子夏五。孔德成。

年份：甲子，一九八四年。

來源：林素清

常恥躬之不逮

歉寞過而未能

鳳

玉仁第 甲子夏玉孔德成

107

## 四五‧書到用時方恨少／周鳳五

內容：書到用時方恨少，事非經過不知難。

落款：鳳五、素清學弟賢伉儷屬書。丁卯新正，孔德成。

年份：丁卯，一九八七年。

來源：林素清

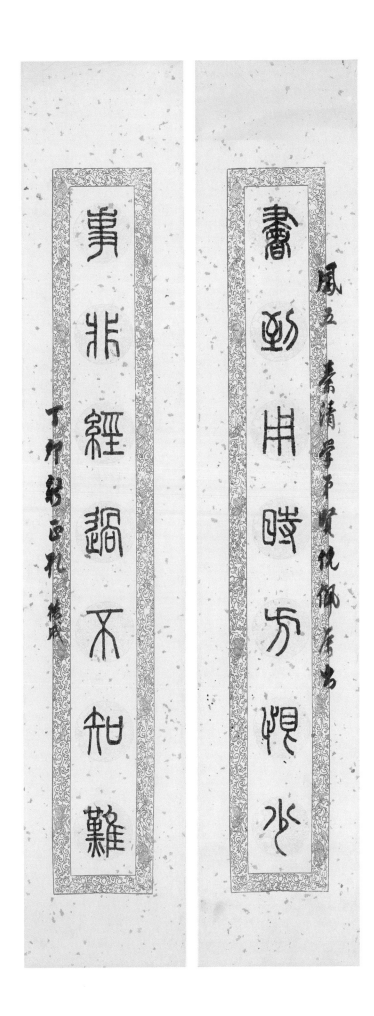

書道用時方恨少

事非經過不知難

風五書清學弟賢�倪佩瑜尊書

丁卯彭正礼撰氏

109

四六・阮籍口無臧否語／葉國良

內容：阮籍口無臧否語，陳登心有敬恭人。

落款：國良仁弟。孔德成。

來源：葉國良

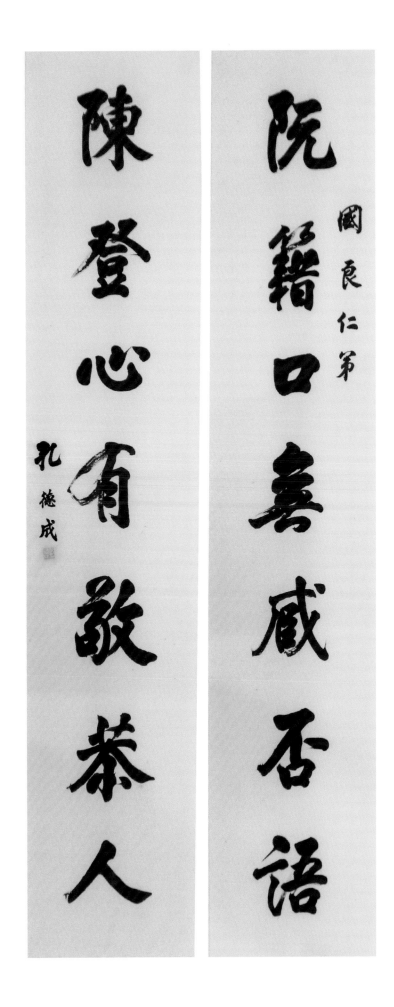

陳登心有敬恭人

阮籍口無臧否語

國良仁弟

孔德成

四七‧杜牧遠上寒山石徑斜／洪國樑

內容：遠上寒山石徑斜，白雲深處有人家。
停車坐看楓林晚，霜葉紅於二月花。

落款：國樑學弟屬書。庚午臘月，孔德成。

年份：庚午，一九九〇年。

來源：洪國樑

遠上寒山石徑斜白雲

深處有人家停車坐愛

楓林晚霜葉紅於二月花

國標學弟屬書 庚午臘月 孔德成

## 四八 · 陸游飛花逐盡五更風／臺大中文系

內容：飛花逐盡五更風，不照先生社酒中。
輸與新來雙燕子，銜泥猶得帶殘紅。

落款：水生仁弟，癸卯閏月，孔德成。

印章：孔德成印

年份：癸卯，一九六三年。

來源：臺大中文系

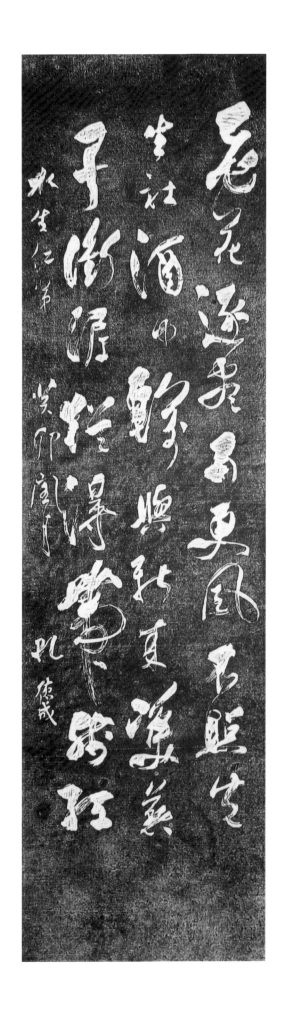

四九・博文約禮／輔仁大學

內容：博文約禮

落款：孔德成。

印章：孔德成

來源：輔仁大學

博文約禮

孔德成

五十‧書有未曾經我讀／李毓善

內容：書有未曾經我讀，事無不可對人言。

落款：毓善女弟清正。癸亥五月。孔德成。

印章：孔德成

年份：癸亥，一九八三年。

來源：李毓善

118

書有未曾經我讀

事無不可對人言

毓善女弟清正

癸亥五月孔德成

# 五一・曲院迴廊留月久／施隆民

內容：曲院迴廊留月久，中庭老樹閱人多。

落款：隆民學弟。孔德成。

來源：施隆民、包根弟

曲院廻廊留月久

中庭老樹閱人多

隆民學弟

孔德成

五二・常恥躬之不逮／廖棟樑

內容：常恥躬之不逮，欲寡過而未能。

落款：棟樑學弟屬。孔德成。

來源：廖棟樑

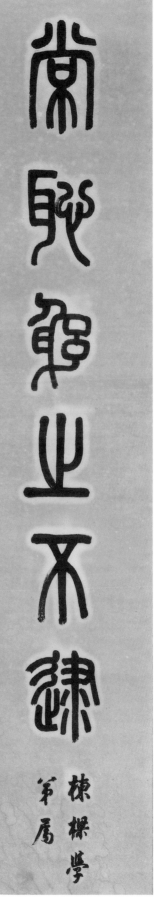
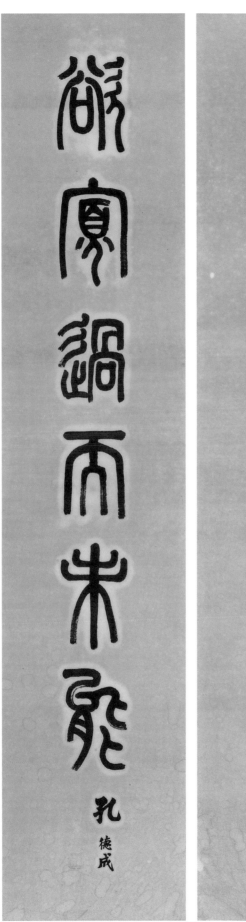

五三·陳寅恪詩／葉國良

內容：戊子十二月於北平中南海公園勤政殿門前登車至南苑乘飛機途中寄親友

臨老三回值亂離，蔡威淚盡血猶垂。眾生顛倒誠何說，殘命維持轉自疑。
去眼池臺成永訣，銷魂巷陌記當時。北歸一夢原知短，如此匆匆更可悲。七律一首。

題王觀堂《人間詞話》及《人間詞》新刊本。

世運如潮又一時，文章得失更能知。沈湘哀郢都陳迹，賸話人閒絕妙詞。七絕一首。

落款：偶讀《寒柳堂詩》，彔為國良仁弟清拂。庚申七月孔德成。

年份：庚申，一九八〇年。

來源：葉國良

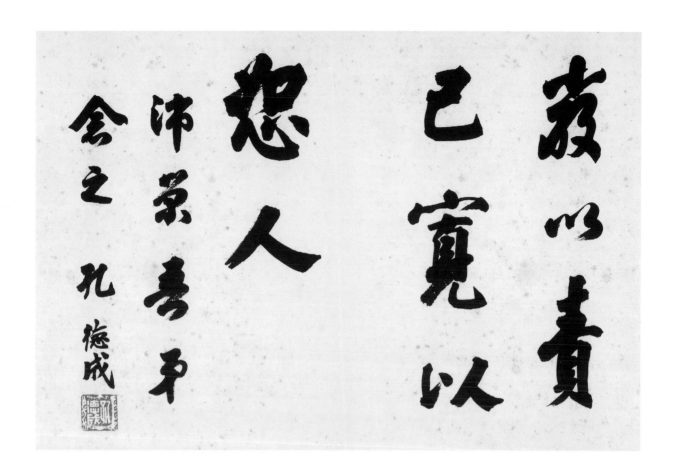

嚴以責己，寬以恕人

沛榮吾弟念之　孔德成

孔府相關收藏

## 五五·孔子象

內容：孔子象

落款：孔德成敬題。

印章：孔德成

來源：奉祀官府

孔德成
敬題

## 五六・夫子之道忠恕而已矣

內容：夫子之道，忠恕而已矣。

落款：德成。

印章：孔德成

來源：奉祀官府

夫子之道忠恕而已矣

德成

五七‧昭陽望斷淚痕乾／尤宗周

內容：昭陽望斷淚痕乾，明月一樓人倚欄。

萬縷情懷誰共語，蟲聲簾外怨春寒。

落款：宗周世再阮屬書彖舊作。

癸亥冬，孔德成。

印章：德成翰墨

年份：癸亥，一九八三年。

來源：尤源鈞

昭陽聖澤痕乾明月一樓

人倚欄蕙橫情悵漲共誇泉

寄簾招起寿寒

宗周先生再阮屬古録舊以笑亥冬孔穆戚

五八‧藝溪草堂／尤宗周

內容：藝溪草堂

落款：癸亥大雪夜，為宗周瑞周題其舊堂名額。

　　　孔德成於臺中。

印章：孔德成

年份：癸亥，一九八三年。

來源：尤源鈞

藝濮艸堂

癸亥大雪
復為
宗周瑞周
題其舊堂
名額
孔德成於
臺中

135

# 五九·書堆狼藉小窗前

內容：書堆狼藉小窗前，欲語平生轉悄然。
　　　獨有九槐枝上月，照人還似舊時圓。

落款：己丑七月雨窗。録雪僧過曲
　　　阜懷莊師詩。即以心師筆法為之。撫今追昔，不勝愴然。

印章：孔德成印　達生

年份：己丑，一九四九年。

來源：台中蓮社

此件自言以其書法導師莊陔蘭先生筆法書寫

136

書堆狼藉小窗前欲語平生轉
悄然獨有九槐枝上月照人還
似舊時圓

己丑七月雨窗录雪僧過曲

聿懷莊師詩即以心師筆法為之撫今追昔不勝愴然

其他收藏

# 六十·富笵瓦當來白馬／王獻唐

內容：富笵瓦當來白馬，千秋古篆出堯城。

兩行氈墨傳君手，照眼應多感慨情。

落款：獻唐仁兄囑題，即希兩政。達生弟德成。

印章：孔德成

來源：王福來

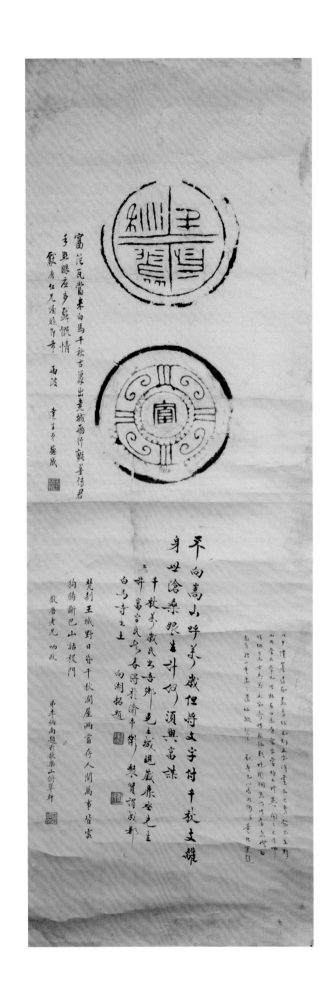

## 六一‧雙行精舍

內容：雙行精舍

落款：己巳冬日，原基女弟以獻唐先生令媳安可荇女士函來，屬為補題其　尊翁齋額。回憶曩昔與獻唐共學研討之樂，今日書此，能無腸痛！人天永隔，置筆悽愴。庚午閏五月，孔德成時客臺灣台北。

印章：孔德成印

年份：庚午，一九九〇年。

來源：王福來

雙花精舍

<div>

己巳冬日原墓女弟
以戲唐先生令娘
安可持女士函來屬
為浦陵其 尊翁
齋額因憶素昔 5
歡席共學研討之
樂今日去此能毋
腸痛人天永隔
置華愴焉
庚午閏弓月
孔德成時客臺

汗子如

</div>

六二・題閩江秋藹圖／江逸子

內容：江逸子畫閩江秋藹圖

落款：己巳十月孔德成題。

印章：孔德成

年份：己巳，一九八九年。

來源：江逸子

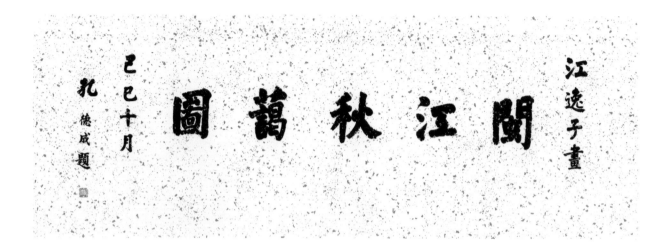

閩江秋�późno圖

江遠子畫

己巳十月
孔德成題

145

六三・嚴以責己 寬以恕人／江逸子

內容：嚴以責己，寬以恕人。

落款：逸子先生屬書。乙巳新春孔德成。

印章：孔德成印

年份：乙巳，一九六五年。

來源：江逸子

嚴君自貴而賤人者心滅

逸子先生屬書
乙巳新春 孔德成

六四‧柳宗元千山鳥飛絕／醒華

內容：千山鳥飛絕，萬徑人蹤滅。

　　　孤舟簑笠翁，獨釣寒江雪。

落款：醒華先生正。孔德成。

印章：孔德成印

年份：一九九三年。

來源：江逸子

千山鳥飛絕萬徑人蹤滅孤舟蓑笠翁獨釣寒江雪

醒蕪先生正 孔嚴

六五・澹寧齋／江逸子

內容：澹寧齋

落款：孔德成。

印章：孔德成

來源：江逸子

澹寧齋

孔德成

151

## 六六‧犀伯魚父鼎銘／江逸子

內容：犀白（伯）魚父乍（作）
旅鼎，其萬年子子孫孫永寶用。

落款：錦祥先生。孔德成。

印章：孔德成印

年份：一九九三年。

來源：江逸子

庫日愛与此齊鼎
甘棠其永寶用

錦祥先生
孔德威
[印]

153

# 六七 · 千載浮圖跡象空／李炳南

內容：千載浮圖跡象空，佛磚歷盡竈灰紅。

因緣終遇桓譚識，拓本而今流向東。

履跧柴炙未磨消，志乘依稀北宋朝。

共有古懷言不盡，西窗風雨夜瀟瀟。

落款：題樂山白塔磚，即希炳南仁兄兩政。壬午中秋，達生弟孔德成，時同客巴山。

印章：德成

年份：壬午，一九四二年。

來源：台中蓮社

千載浮圖趺象空佛專麻

盡寶炙紅因緣蹶桓壇

識拓本而今流向東

麗跎紫灭米磨消昃爽他

稀作宋朝芳有古懷喜不

盡富窗景雨夾灤灤

題樂山白塔寺即希

炳南仁兄 兩政

壬午中秋達生弟孔德成時同客巴山

# 六八‧蘇軾荷盡已無擎雨蓋／張志傑

內容：荷盡已無擎雨蓋，菊殘猶有傲霜枝。

　　　　一年好景君須記，正是橙黃橘綠時。

落款：志傑先生。孔德成。

印章：孔德成

來源：張志傑

荷尽已无擎雨盖菊残

犹有傲霜枝一年好景

君须记正是橙黄橘绿

時

　志傑先生

　孔德成

## 六九‧慎言語節飲食／吳悠

內容：慎言語，節飲食，永祐慶，長壽康。

落款：吳悠姻世兄。孔德成。

印章：孔德成印

來源：吳悠

慎言語節飲食

吳悤烱岳兄

永祐慶長壽康

孔德成

國家圖書館出版品預行編目（CIP）資料

孔德成先生法書 / 孔德成著. -- 初版. --
臺北市：藝術家, 2018.12
160面 ; 21×28公分
ISBN 978-986-282-222-7（平裝）

1.書法 2.作品集

943.5　　　　　　　　　　107016448

# 孔德成先生法書

（孔德成先生五字集自史晨碑）

著　者：：孔德成
發行人：：孔垂長
總編輯：：葉國良

出版者：：藝術家出版社
台北市金山南路（藝術家路）二段一六五號六樓
電　話／（02）2388-6715
傳　真／（02）2396-5707、2396-5708
郵政劃撥／50035145　戶名／藝術家出版社

總經銷：：時報文化出版企業股份有限公司
桃園市龜山區萬壽路二段三五一號
電　話／（02）2306-6842

南部區域代理：：台南市西門路一段二二三巷十弄二十六號
電話／（06）261-7268

製版印刷／欣佑彩色印刷股份有限公司
初版一刷／二〇一八年十二月一日
定　價／新台幣五八〇元

ISBN／978-986-282-222-7（平裝）
法律顧問／蕭雄淋
版權及著作權所有・請勿翻印
行政院新聞局版台業字第一七四九號